娜 娜 ⑤

原　　著：〔法〕左　拉
改　　编：健　平
绘　　画：杨文理　李宏明　杨宇萍　孙晓玲
封面绘画：唐星焕

U0101821

CnS | ⑨ 湖南美术出版社

娜娜 ⑤

在巴黎的赛马场上，娜娜也出尽了风头，那匹命名为"娜娜"的赛马居然获胜。这更使娜娜的嫖客赌友们把这位金发美女高高举起，娜娜兴奋得纵声大笑。

然而娜娜这一切风光，全是穆法伯爵用金钱在支撑的。

伯爵包养了娜娜，伯爵夫人也没闲着，她投到了剧作家福士礼的怀抱。巴黎上流社会肮脏腐朽可见一斑。

然而，追逐娜娜美色的大有人在，于贡太太的两个儿子，一个为她自杀，一个为她贪污公款锒铛入狱。

就在快乐剧院经理即将上演以娜娜为主角的新剧《仙女梅吕齐娜》时，娜娜失踪了。几个月后，娜娜从俄国带回大量宝石和上百万现金，但她与小儿子路易都感染了天花，死在旅馆。

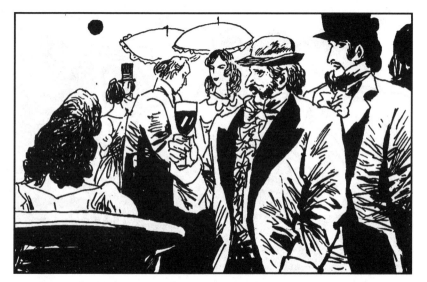

1. 博德纳夫也走过来，他叫道："见鬼！你现在真漂亮！"他喝下娜娜给他的酒后，又说："啊，我要是女人就好了！可他妈我不是。假如你愿意重登舞台，光我们俩就可以征服巴黎！"

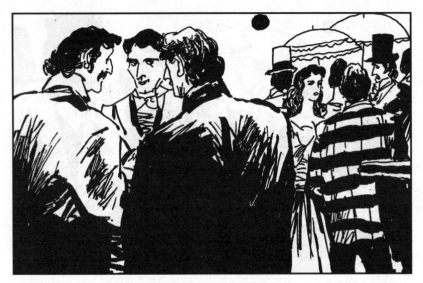

2. 此时，乔治奔来告诉娜娜说："娜娜现在的牌价是1比15了。大家议论纷纷，说一匹从未得胜的马怎会突然受人青睐，其中可能有阴谋。因为大家一致肯定娜娜会最后到达终点。"

3. 埃克托问："谁骑娜娜？"男人们把这当成下流话，使劲地哄笑起来。娜娜不理他们，说："是英国骑师普顿斯。"埃克托说："一个默默无闻的人，娜娜真倒霉！"

4. 这时，旺德夫来了，他领娜娜去参观骑手过磅处。在路上，他们遇见拉勃戴特，旺德夫和他小声地说着什么，像是很怕娜娜听见似的。

5. 娜娜好奇地问旺德夫: "小母马娜娜的牌价为什么升了又升? 惹得大家议论纷纷, 你觉得它有希望吗?" "你安静点行不? 所有的马都有希望, 别拿些无聊的问题烦我了。"

6. 娜娜正为旺德夫的无名火感到不快，达克内和福士礼走了过来。达克内说："特大新闻，舒阿尔侯爵用30000法郎买下了佳佳的女儿莉莉。""老东西太卑鄙了！大家尽生女儿好了！"娜娜说。

7. 当娜娜和旺德夫来到赌注登记人云集的地方时，旺德夫的熟人马雷夏尔告诉他说："我为您的吕西尼昂押了5000路易，不过我把牌价压成1比3。""最好马上恢复到1比3。""最好马上成长到1比2。"旺德夫说。

8. 旺德夫似乎心事重重，把娜娜交给拉勃戴特后就匆匆地走了。拉勃戴特指着过磅处的一个骑士说："他就是普顿斯。""啊！又小又瘦，娜娜输定了。"娜娜说。拉勃戴特却神秘地一笑。

9. 比赛就要开始了。赛马都要先出场亮像。娜娜最后出场，它满身金黄、线条优美，宛如一个亭亭玉立的棕发少女。娜娜眉飞色舞地叫道："它头上的毛和我的头发一个颜色，我为它自豪！"

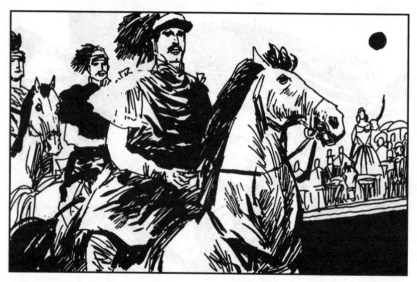

10. 比赛开始了，观众呼喊着为自己下赌的马匹加油。娜娜已激动地高站在车夫座上。博德纳夫让小路易骑在他的右肩上，让小狗宝贝跨在他的左肩上。

11. 埃克托激动地大叫："瞧啊！英国人的精灵跑在前面了，它肯定会得胜！"乔治说："杏仁奶油赶上来了，等会看吧，你的英国人会完蛋的。"

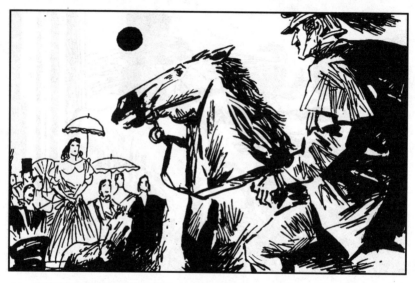

12. 当赛马列从树丛后面再跑出来时，娜娜已跑到了前面。菲利普立即叫起来："娜娜！加油！加油！"站在高处的娜娜已激动得浑身颤抖。她身旁的拉勃戴特则露出预料中的微笑。

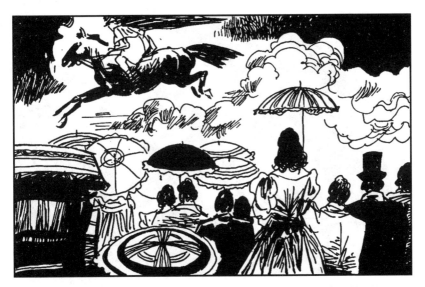

13. 娜娜跑过来了，它的骑手普顿斯立在马镫上，扬鞭抽打着娜娜，那马便像腾空而起似的向着终点狂奔。娜娜像自己也在跑似的浑身用着劲，嘴里低声叫着："快跑，快跑……"

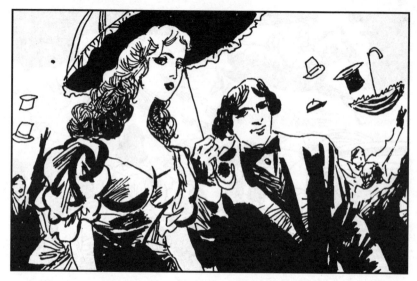

14. 娜娜第一个冲进标杆，全场欢声雷动地叫着："娜娜！娜娜！""娜娜万岁！法兰西万岁！打倒英国！"娜娜得意忘形，拍着大腿，用粗话说："他妈的，是我获胜了！他妈的！真走运！"

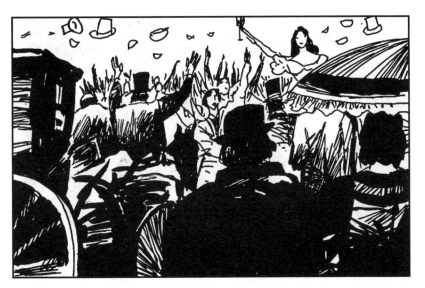

15. 娜娜马车周围挤满了向她欢呼的男人,他们高呼着:"娜娜!娜娜!"已分不清究竟是那匹马,还是这个女人更令他们动情。娜娜高举着酒杯,叫道:"为娜娜干杯!干杯!"

16. 与此同时，在过磅处，赌注登记人马雷夏尔，正在愤怒地揭发旺德夫的欺诈行为，他说："在他的授意下，我以1比50给他在娜娜身上下赌，结果我赔了10万法郎。受骗的人都该向裁判委员会控告他。"

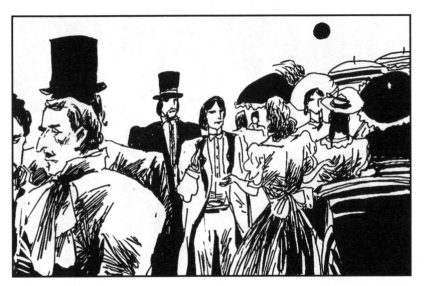

17. 拉勃戴特来了，娜娜同："旺德夫有事吗？"拉勃戴特说："事情很严重，裁判委员会已经在调查了。"娜娜说："这个旺德夫简直……"她做了个不耐烦的手势，没再说下去。

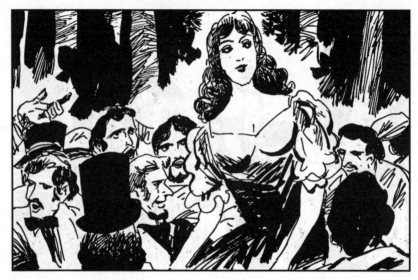

18. 在为赛马举行的露天舞会上，人们大肆胡闹。娜娜到来时，几个男人抬起她，在阵阵狂呼乱喊中，他们绕场一周，娜娜兴奋得纵声大笑着。

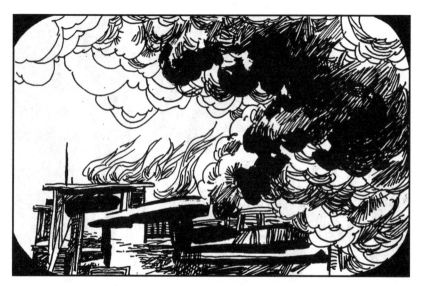

19. 一个轰动的消息使娜娜的兴奋变为震惊。原来旺德夫因诈骗被开除出赛马协会后，就放火烧着了马厩，让自己和马匹死在了一起。娜娜颇为震动地自语着："他真这样干了，疯子！疯子！"

20. 拉勃戴特为娜娜送来她在娜娜那匹马上赢来的40000法郎，这是他知道内情为她下的注。但此刻他却撇开他的合伙人旺德夫，说："这些名门望族都只剩下空架子了，所以结局都很可笑。"

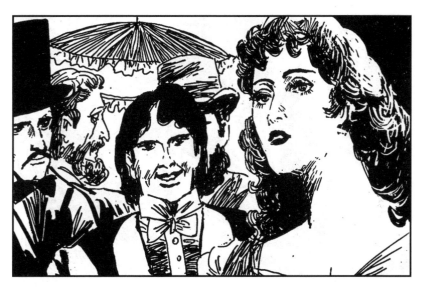

21. 娜娜说："不，我倒认为他死得很勇敢。但有人却把责任推到我身上。我伸手向男人要钱，却没叫他们去犯罪。如果他们没有钱，就分手好了。事情成了这样，也只能怨他们自己呀！"

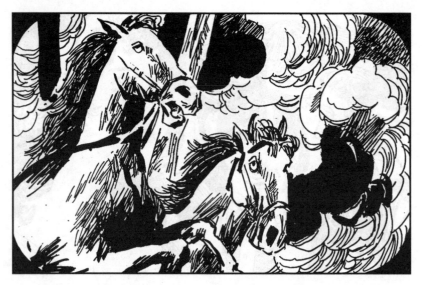

22. 娜娜意犹未尽，又说："不过，那临死前的壮丽时刻，却不能不让人击节叫好！那么大的木头马厩，装满干草，火焰越升越高，最惊心动魄的是那些马，它们死前乱冲乱撞，那惨叫声……啊！"

23. 伯爵赌气三天后，又回到了娜娜身边。两人在床上温存一番后，娜娜突然钻出被子坐在床沿上，脸上一片恐怖地问："亲爱的，你相信仁慈的天主吗？"伯爵不知她何以有此一问，没作声。

24. 自从旺德夫那件事后，娜娜常会被噩梦惊醒，像孩子似的胆小害怕，而且常常想到死亡和地狱，她又问："喂，你认为我能进天堂吗？"伯爵感到很惊讶，便坐了起来。

25. 娜娜猛然扑进伯爵怀中，紧紧地抱住他，哭哭啼啼地说："我害怕死……我害怕死。"伯爵对她的行为感到恐惧，但仍安慰她说："你身体健康，只要行为规矩，就会得到上帝的宽恕。"

26. 伯爵躺下后，娜娜在卧室的每个角落都搜索一遍。路过镜子时，她不再欣赏自己的肉体了，而是想象着自己死后的模样，她做出怪样子，转身问道："你看看，我死后就像这样子。"

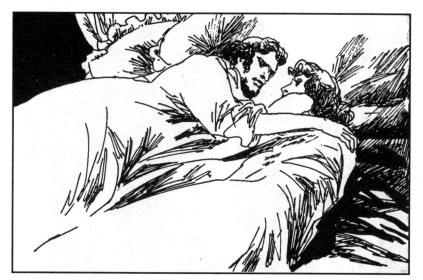

27. 伯爵不理她，双手合十做起祈祷来。娜娜到他身边躺下，看着他那惊慌无助的样子，她哭了，两人都莫明其妙地害怕起来，拥抱在一起时，牙齿竟格格作响。

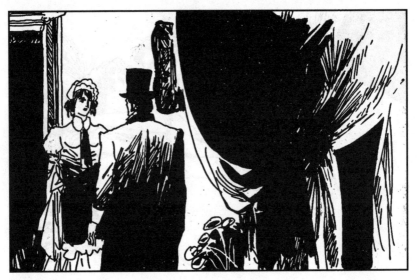

28. 隔了两天，穆法突然一早就来到娜娜的住处。佐爱迎着他说："啊！先生，昨晚太太差点没送命。""发生了什么事？""真让人难以相信，太太小产了，先生！您快去看看吧。"

29. 伯爵往楼上去时，守在大厅里的十几位先生已停止交谈，每个人的心里都只有一个念头，自己是否是那孩子的父亲。既然伯爵上去了，他们便不约而同地蹑手蹑脚地溜走了。

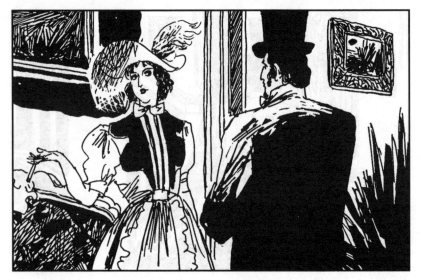

30. 伯爵从小客厅经过时，躺在沙发上吸烟的萨丹跳起来说："活该，让她吃点苦头！"佐爱说："您的心真狠哪，您！"萨丹却瞪着伯爵，气势汹汹地又说了一遍："活该，让她吃点苦头！"

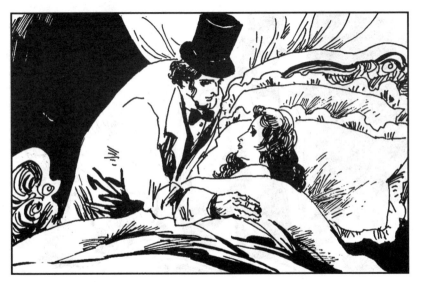

31. 娜娜看见伯爵时，说："我的小猫咪，我还以为永远见不着你了。"他弯腰吻着她的头发。娜娜感动了，把孩子归于伯爵，说："一切都完了，不过，这样更好，我不愿给你增添麻烦。"

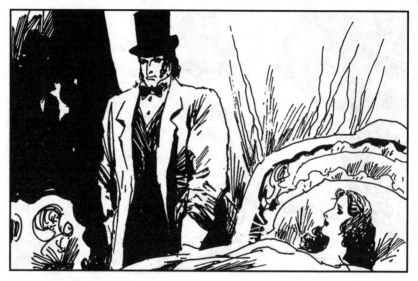

32. 看到伯爵一脸愁容，眼含泪水，娜娜立即想到罗丝手中的那封信，她问："家里有麻烦事，对吗？"伯爵点点头。她又问："那你都知道了？"伯爵又点点头，然后起身要走。

33. 娜娜留住他问："你打算怎么办？""我要去扇那小子的耳光。"
她不赞同地撇撇嘴，又问："对你老婆呢？""我要控告她。""你这
些做法只能造成丑闻，使我们大家都成为话柄。"

34. "我不在乎，我要报仇。""可你的老婆会说，是你不回家睡觉，是你对她不忠实，她那样干是向你学的。"伯爵顿感语塞。娜娜想起韦诺老头对她说的话，便伸手把伯爵拉向身边。

35. 她让伯爵靠在枕边，伸出手搂住他的脖子，在他耳边温声说："和你老婆和好。我不愿担破坏你家庭的罪名。但你得发誓永远爱我，如果你和另外的女人要好……"泪水使她哽住了。

36. 伯爵连忙不住地吻她，说："你疯了，这不可能！"娜娜说："她是你老婆，我可以容忍，而且觉得是做了件使良心安宁的好事。"

37. 娜娜让伯爵爱抚了一会儿，相信这个男人已在她控制之中了，便说："钱呢？如果真闹翻了，你到哪儿去弄钱？我什么都缺，连身上穿的也没了。"伯爵不由想起为给娜娜买项链和床所欠下的10万法郎。

38. 伯爵临去前，娜娜问："婚礼什么时候举行？" "星期二签订婚约，五天后行婚礼。" "去吧，我的猫咪。你知道我要你干什么，否则，我一生气，你就全完了。"

39. 签订婚约的庆祝会开始了。伯爵和夫人站在大厅门口迎接客人。如今的大厅已改装得金碧辉煌，家具也焕然一新，过去那种沉重肃穆的宗教气氛已一扫而光。

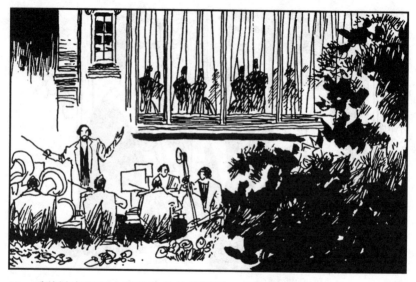

40. 乐队被安置在大落地窗外的花园里，现在正演奏着《金发爱神》中那支轻狂的华尔兹。人们在欢声笑语中翩翩起舞，偶尔也会发出一声尖叫和怪笑。

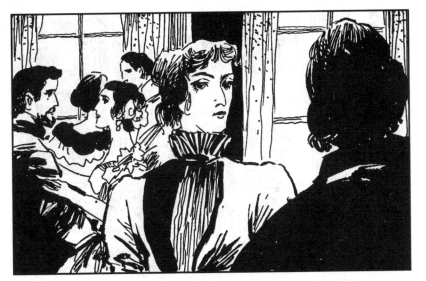

41. 伯爵母亲的朋友，戎古娃夫人和尚特罗夫人对这一切非常看不惯。戎古娃夫人说："萨宾娜疯了，瞧她那样儿，简直把所有的钻石都弄到身上去了。以前连翻修一下客厅都不愿意，现在……"

42. 这时，伯爵夫人的密友，风流的谢译勒夫人领着一群年轻男人，风一般地卷了进来。她扫了一眼大厅，说："啊！美妙绝伦！有时代气息了，萨宾娜真行！有审美力。"

43. 两位老夫人看见达克内走过，便又低声议论起来："一个破落户！"于贡夫人说："他出身高贵。"尚特罗夫人瞟一眼待在一边的爱丝泰勒，说："爱丝泰勒完全可以找一个比他好的丈夫。"

44. 另一边的青年人也在议论，埃克托说："娜娜把她的旧日情人送给伯爵做女婿，听说她昨夜还跟达克内同床共枕呢！""这不可能。"乔治说。富尔卡蒙说："她跟什么人上床，谁说得明白？"

45. 乔治冲口而出，说："我能，先生，我知道！"小伙子的一往情深和不打自招，引起人们的哄堂大笑。

46. 听到那放浪的笑声，戎古娃夫人咬着尚特罗夫人的耳朵说："伯爵被那个淫妇迷住了，听说家产都要弄光了。我丈夫手里还有他的一张票据呢！"

47. 尚特罗夫人反过来也咬着戎古娃夫人的耳朵说："萨宾娜现在也挥金如土了，而且也行为不轨。光装修客厅就花了50万。这样下去，后果会不堪设想。"两人又是摇头，又是叹息。

48. "为什么要失去信心呢？当一切都绝望之时，也就是上帝出现之时。何况，我们的朋友穆法伯爵是始终怀着美好的宗教感情的。我相信他会跟太太和好的。"神秘的韦诺老头在两位老夫人身后说。

49. 舒阿尔侯爵来向于贡夫人致意，夫人说："您还是不能原谅伯爵吗？"侯爵说："他的行为对我是奇耻大辱，我已宣布和他断绝关系。今天我是为外孙女来的。"

50. 于贡夫人说:"您过于苛刻了。""夫人,有些过失是不能原谅的。如果一味迁就,就会使社会走向灭亡。"侯爵说得痛心疾首,老先生喜欢在人前扮演卫道者。

51. 埃克托先生则相反，故意做出蔑视道德的样子，说："伯爵夫人真是仪态不凡！富尔卡蒙，旺德夫是否曾打赌说她没有屁股？""去问您的表哥吧！""对。不过我用10个路易打赌，她有屁股。"

52. 恰好福士礼来了，埃克托蔑视他的表哥，走过去说；"我的好表哥，我出10个路易打赌，伯爵夫人到底有没有屁股？你能告诉我吗？"说完，他咯咯地笑了起来。

53. 福士礼狠狠地盯着埃克托，好一阵才说："笨蛋，你滚！"说完，便转身向伯爵夫妇走去，尽管罗丝已把信寄给伯爵了。

54. 福士礼先向伯爵夫人鞠躬，然后，站在伯爵旁边，等他转过身来。

55. 几个青年人紧盯着这一幕，乔治低声叫道："注意，伯爵转过头来了。"斯泰纳说："看来事情顺利！"富尔卡蒙说："他们的手粘在一起了。"

56. 伯爵的屈辱感已被娜娜驱散，他竟然久久地握住福士礼的手。伯爵
夫人则容光焕发地站在他们中间，恐惧消失，福士礼觉得这场面非常滑
稽，忍不住笑出声来。

57. 埃克托又妙语惊人了："娜娜来了！你们看见了吗？""胡说，你这傻瓜！"菲利普小声喝止。"你们看不见罢了，其实她一直就在这里，把伯爵夫妇搂在怀中，主宰着他们的一切。"

58. 当晚，伯爵走进妻子的卧室，他已两年没进来过了。已换上睡衣的萨宾娜，看见他竟情不自禁地惊得往后直退。

59. 上床以后，伯爵提出出售属于她的博尔德产业。萨宾娜问："我同意签字。但钱怎么分配？""一人一半，怎样？"萨宾娜也急需钱用，便欣然允诺。两人就这样和解了。

60. 在教堂举行婚礼后，达克内就直奔娜娜的卧室。娜娜吃惊地问："怎么，是你！你不是今天结婚吗，出了什么事？""你不记得了，我是来给你送媒礼的，把我的新婚之夜首先献给你。"

61. 娜娜伸出光溜溜的胳膊，一把把他抱住，大笑不止，差点眼泪都笑出来了。她觉得他太可爱了。

62. 她喃喃细语："这个咪咪，真有意思！难为你还想得到，我已经早忘到爪哇国去了。那就吻我吧！啊，用劲。我的咪咪！这也许是最后一次了。"

63. 娜娜名声日隆，挥霍和享乐的欲望也日强。她和男人们睡觉不是为了钱就是为纵欲。一天黄昏，伯爵撞见她和乔治在客厅的沙发上干那事，这使他既难堪又愤怒。

64. 娜娜把伯爵推进卧室，匍匐在他的脚下说："我不该这样的，我的行为很不好，我已经后悔了，你心里不痛快，我也很难受，你宽容一点，原谅我吧！"

65. 她听到伯爵长叹了一声，知道风波已经过去，便更加娇媚、善良地说："亲爱的，应该理解别人，我无法拒绝我那些穷朋友啊。"伯爵无奈地默认了，因为他实在离不开这个女人。

66. 娜娜也离不开他，她需要他的钱，她说："你答应给我做一张天下无双、富丽堂皇的大床的。昨天金银匠已来过，他们说要5万法郎。床做成后，我一定让你试新。"说着，亲了他一下。

67. 娜娜蚕食着男人们的钱，而她的仆人们则吃着她用身体换来的钱。当佐爱送来账单时，看着那庞大的开支，娜娜也觉得奇怪，她弄不清那么多钱花到哪去了。

68. 但是，她却不知道，她的心腹女仆佐爱一直在洗劫她。当娜娜为账单苦恼时，她又偷偷地从梳妆室拿去一条价值10000法郎的裙子和一副名贵的耳环，还有一个胸饰。

69. 厨娘干得就更露骨了，不仅随意地往阴沟里倾倒食物，还让亲戚朋友把吃的用的拿回家去，有时还把自己的客人请到厨房里大吃大喝。

70. 娜娜自己更不逊色，为了她的圣名瞻礼日，男人们纷纷给她送礼祝贺。菲利普送她一个名贵的古老的瓷制金座糖果盒。她拿起看时，盖子滑到地上打碎了。

71. "哎哟！"看着摔碎的瓷片，她竟像孩子似的大笑起来。菲利普却显得很伤心。娜娜为了安慰他，竟抓起一把扇子，一撕两半，说："你瞧，现在东西都不结实，反正要坏的，何必难过。"

72. 为了更好地证明这点，她抓起桌上的礼品，一件件往地上砸去，当东西全被打碎后，她哈哈大笑，叫道："完了！全完了！"菲利普受她的感染，回嗔作喜，把她扳倒狂吻一阵。

73. 疯劲过去后，娜娜说："明天你得带10个路易给我，我欠了面包房一笔账。""我试试看吧。"菲利普说。他已经为她挪用了一万多法郎的公款。

74. 过了一会儿，菲利普走到她身边说："娜娜，你应该嫁给我。"她不禁大笑起来，连裙子都系不上了。"小宝贝，你在说胡话吧！10个路易就让我嫁给你？啊？"

75. 这时，早已来到门外的乔治气坏了，他认为他哥哥的行为是乱伦，他不愿进去见他们，便昏头昏脑地冲出娜娜的公馆回家去了。

76. 乔治倒在床上大放悲声，他撕咬床单，用粗话咒骂。他想杀了他哥哥。可是等平静下来，他觉得应该死的是他，但死以前，他想见娜娜一面，因为只要她的一句话就能救了他。

77. 这天，娜娜可说是麻烦不断，一早面包房的老板就来讨债，仆人们为了看主人的笑话，故意把他安排在餐厅外等着，还怂恿他不讲情面地跟太太干。

78. 娜娜去吃饭时，迎面碰上那个老板，他不客气地说："我已来了20次了，今天您不付钱，我就待在这里不走了。"娜娜接过账单，低声下气地约他下午三点来拿钱。老板才骂骂咧咧地走了。

79. 娜娜在房里踱来踱去，焦躁地等着菲利普给她送10个路易来。她急得不时到窗口去张望，嘴里竟喃喃出声："这个菲利普，菲利普……"

80. "这个菲利普呀！"这是于贡太太发自心底的痛苦呼喊。原来她刚得到消息，说菲利普因挪用公款12000法郎，已于昨夜银铛入狱。

81. 老太太想和小儿子商量如何去救菲利普，可推开房门，乔治不在，屋里一片凌乱，床单有撕扯咬过的痕迹。老太太有祸不单行的预感，她要拯救儿子，把他们从那个女人的手上夺回来。

82. 菲利普没来，拉勃戴特却带着新床的图样来了，说是金银匠要把她的裸体形象塑在床上。娜娜立即兴高采烈地答应了，说："叫他们来塑吧，对艺术家赤身露体我根本不在乎。"

83. 拉勃戴特说："不过，这得增加6000法郎。""这有什么，难道我的小傻瓜没有钱吗？"这是她在背后对伯爵的称呼。"对了，能借给我10个路易吗？"她又说。

84. 可这个男人是从不把钱借给女人的，他说："我身上一个子儿也没有。我去找找你的小傻瓜好吗？""算了，我刚从他那儿要了5000。"这时，她听到那个面包房老板在楼下叫骂的声音。

85. 为了救急，娜娜决定去找特里贡。她一边收拾打扮，一边自语说："好了，姑娘，靠你自己吧，你的身体是你自己的，用你的身子胜过受人的白眼。"

86. 正要出门的娜娜被乔治堵住了。她问："是你哥哥要你送钱来的吧？""不是。""你身上有钱吗？噢，我忘了，你妈妈是一个子也不给你的。唉！"她说完要走。

87. 乔治拦住她说："你不能嫁给我哥哥，只能嫁给我。""你也来求婚！你们家的人都得了同一种病了，真是想入非非！告诉你吧，你们两个人，哪个也不行！"

88. 乔治对她不嫁哥哥颇感高兴，便说："那你得发誓，不和我哥哥睡觉。"娜娜火了，说："你有钱吗？能养活我吗？既然没有，凭什么发号施令？是的，我就是要同你哥哥睡觉。"

89. 乔治用力抓住她。娜娜叫起来："你要打我？你这个孩子，难道要我一辈子给你当妈吗？你和你哥哥都不是好东西，为了他没送来10路易，我不得不出去找个男人挣25个路易。"

90. 娜娜走了。绝望和痛苦使乔治下了决心。他在梳妆室找到一把十分锋利的剪刀，把它放进口袋里，然后坐下来等着。

91. 一小时后，娜娜回来了，她付了面包房老板的欠款后，就直奔卧室而去。乔治跟在她后面，不住地问："你愿意嫁给我吗？你愿意嫁给我吗？"

92. 娜娜不想再理他，走进卧室，把门关上了。乔治用一只手把门推开，另一只手把剪刀扎进胸膛。

93. 娜娜喊起来："这蠢货！居然用我的剪刀，住手，快住手！"乔治
跪下去，又用力对胸膛刺了一下。

94. 娜娜正要跨出去叫人，于贡太太突然出现在她面前，吓得她连连后退，叫着："夫人，这不是我干的，他要我嫁给他，我没答应，他就自杀了！他哥哥会向您解释……"

95. "他哥哥盗用公款，进了监狱。"于贡太太冷冷地说。当仆人把乔治往下抬时，于贡太太哽咽着对娜娜说："啊！你给我们造成多大的不幸！多大的不幸啊！"

96. 娜娜傻呆呆地坐着，穆法来了，她便尽情地倾吐起来："亲爱的，这是我的错吗？我没叫菲利普去侵吞公款，也没叫小家伙去自杀。其实最可怜的是我，但别人还是会归咎于我，骂我是害人的淫妇。"

97. 伯爵十分震动，觉得这仿佛是上天对他的警示，他默默地看着佐爱擦洗房门口地毯上的血迹。那血迹竟擦之不去，佐爱说："太太，怎么也擦不掉。"娜娜说："没关系，人脚会把它踩掉的。"

98. 当得知乔治未死的消息后，娜娜变本加厉地弄钱作乐起来。她首先向富尔卡蒙开刀，弄光了他的30000法郎后，便把他送出卧室。恰好被伯爵撞见了，他妒火中烧，便大发脾气。

99. 娜娜比他更厉害，说："我是跟他睡过了。你要觉得不合适，那就请走。我的小傻瓜！"说着把门拉开。伯爵第一次听到这个称呼，气极了，却没勇气就此离去。

100. 伯爵的妒气无法平息，便要拉勃戴特夫替他约富尔卡蒙决斗。"决斗？为娜娜决斗会让人笑掉大牙的。""那我去扇他的耳光！""那只会成为报纸宣扬的丑闻。"

101. 无可奈何的伯爵只好和萨丹结成同盟。萨丹便大吵大闹，强迫娜娜跟伯爵和好。娜娜便依她的话，投入伯爵的怀抱。

102. 但好景不长，尽管伯爵不改初衷地迷恋着她，但娜娜对他只有金钱需要。一天，伯爵没把她要的10000法郎带来。她便叫道："我的小傻瓜，没钱你碰也别想碰我，回到你老婆那里去吧！"

103. 到晚上，伯爵把钱带来了，她就给他一个长吻。伯爵就又感到身心舒畅了。现在只要娜娜能给他温情，她跟什么人睡觉他也不管了。

104. 为了钱，娜娜又扑到斯泰纳身上。有一天，他哭着向她借100法郎去付女仆的工钱，娜娜把钱给他，说："这钱白送你了。小东西，你已过了靠我养活的年纪，去另寻出路吧！"

105. 然后，娜娜又把埃克托迷住了，那小子为了扬名，不仅花光了所有财产，还什么罪都愿受。当娜娜打他的耳光取乐时，他竟说："你该嫁给我的，我俩在一块一定非常快活！"

106. 由于伯爵花钱最多，所以仍是娜娜的正式情人。但娜娜却恣意地耍弄他。她要他像小孩学舌那样说："活该！宝宝不在乎！"伯爵一遍遍地说着，而她就快活得哈哈大笑。

107. 她的恶作剧花样百出，她会装成一头熊，在地上爬着去咬伯爵的小腿肚。当伯爵照做时，她便笑着嘲讽说："太好了！小傻瓜，要是你在宫里做出这副样子，那可太有趣了！"

108. 有时候她要伯爵装马让她鞭打，有时候又要他装狗，她把手绢朝
房间的另一头丢去，他就四肢着地爬过去用牙齿给她叼回来，嘴里还叫
着："嗷！嗷！我是只疯狗，我要咬你！"

109. 野兽的游戏玩腻了，娜娜又要伯爵穿着侍从长官的朝服来见她。看见伯爵全副盛装的样子，她大笑大叫，摇他拧他，还踢他的屁股，说："滚吧，侍从长官！"

110. 为了表示对上流社会的蔑视，她要伯爵把朝服脱下丢在地上，还要他用脚在上面踏，于是，勋章和金饰，全被踏了个稀巴烂。而娜娜却像报了仇似的，开怀畅笑。

111. 娜娜的大床终于做好了，但还需4000法郎才能把床送来，伯爵为此去诺曼底变卖最后的一点产业。他比预定的时间早一天回巴黎，便兴冲冲地带着钱来找娜娜。

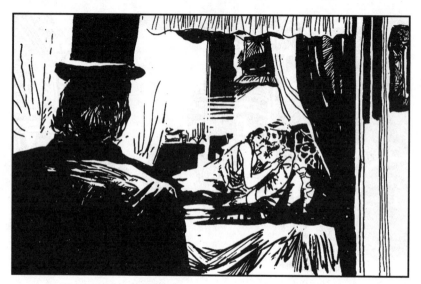

112. 但到了卧室门口，里面的欢声笑语使他立即醋意大发，便猛地把门撞开了，看到里面的情景，他惊得呆住了。原来他的岳父，那个鹤发鸡皮的舒阿尔正躺在那张新做的大床上。

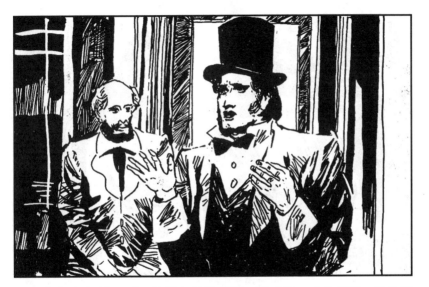

113. 娜娜把门关上了。伯爵高举着双手，呼喊着："上帝啊，救救我吧！一切都结束了。收下我吧，从此我只属于您了。"韦诺悄然出现，他等着，等他发泄够了，就把他带走。

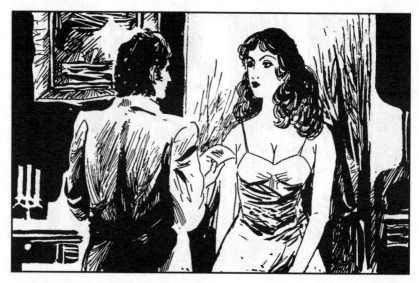

114. 跟伯爵决裂后，坏事一件接着一件，先是佐爱辞职，她要自己去开妓院了。接着是拉勃戴特来拿娜娜从侯爵那里赚来的4000法郎去付做床的欠款。他告诉娜娜乔治死了。

115. "小治治死了！死了！"她喊着，眼睛不由自主地望向那块已被踩去的血迹，哭着说："他们又要说我是个坏女人了，说我把一些人弄得一个子儿不剩，把另一些人逼上绝路，给无数人造成了不幸。"

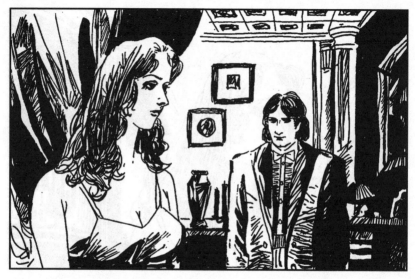

116. 她忽然发怒了，抹去眼泪说："难道都是我的错吗？我告诉你，同他们干那种事的时候，我一点乐趣也没有，甚至很讨厌。但我不得不干，这是为什么我也不知道。我只知道我原本也是个好姑娘。"

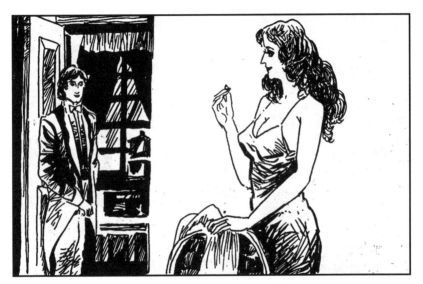

117. 娜娜站起，挥了下手，说："算了，他们既花了钱又丢了命，是活该倒霉！跟我毫无关系！我得去医院看萨丹了，她才是真爱我的。她也要死了，我得见她最后一面，吻吻她。"

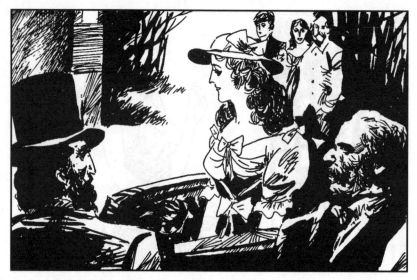

118. 娜娜打扮得光彩夺目，扬扬自得地高坐在马车上。眼前的一切对她已不重要，她心里已有了大展宏图、另辟天地的计划，只等吻过萨丹后，就可以开始了。

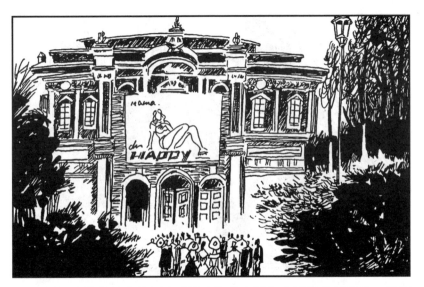

119. 娜娜在博德纳夫的新戏《仙女梅吕齐娜》中扮演的是哑角，但却使巴黎再次为她轰动。博德纳夫为了宣传，把娜娜只穿着紧身衣的海报贴满了巴黎，快乐剧院门口的那巨幅海报，更使人驻足不去。

120. 如日中天的娜娜，突然失踪了。当博德纳夫得知她变卖财产偷偷溜走的消息时，气得跳脚大骂，因为她不仅断了他的生财之道，也戏弄了观众的感情。

121. 几个月过去了，一个黄昏，坐在马车上的露茜叫住匆匆走着的卡罗利娜，说："有空吗？上来吧，娜娜回来了。"卡罗利娜上了车，露茜继续说："不过，这时候，她也许已经死了。"

122. "死了？在哪儿？为什么？"卡罗利娜惊问。"在宏大旅馆，出了天花。你肯定想不到，她是从俄国回来的，行李还留在车站，她就到姑妈家去看小路易，那孩子正在出天花……"

123. 她停下，吩咐车夫走快点，然后接着说："那孩子第二天就死了。娜娜和姑妈大吵一架后准备回旅馆，路上碰见米侬，她说她很不舒服，米侬便把她送回旅馆。她就此倒床不起，是罗丝去照料她的。"

124. "罗丝？她们不是素来不和吗？" "是的。可罗丝见她一个人孤零零的，便动了恻隐之心，已经在那里待了好几天了。所以我想去看看。"卡罗利娜也认为应去看看。

125. 马车被游行的队伍阻住了，原来法国已向普鲁士宣战，狂热的爱国情绪促使人们走上街头，高呼着"进军柏林！进军柏林！"的口号。为了能见上娜娜一面，露茜要车夫绕道前往。

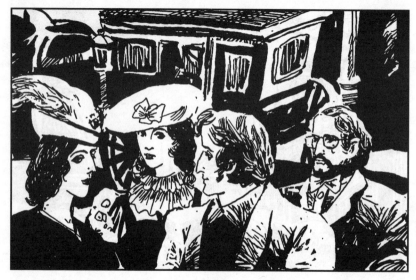

126. 她们到了，米侬和福士礼正在旅馆门口互相推诿，他们都想把罗丝弄下来，但因为怕传染，谁也不肯上去，见露茜她们要上去，便把此事托付给她们。

127. 这时，观看游行的方堂也来到这里。他说："可怜的姑娘，我得去同她握握手。她得的什么病？"米侬说："天花。"方堂迈出去的脚步立刻收了回来，他当然也不愿被传染。

128. 在旅馆一侧的长凳上坐着一个男子，一直用手帕捂住脸。福士礼把他指给露茜看，恰好这时他拿下手帕抬起头来。露茜几乎叫了起来，原来那是穆法伯爵。

129. 米侬告诉她们："他从早上6点就坐在这里了。每隔半小时，他就去找旅馆守门人，问楼上那位好点没有。当然了，无论怎样爱一个人，也没人愿意去送死。"

130. 伯爵似乎对周围的人和事都熟视无睹，又拖着沉重的步子来到守门人面前，守门人知道他要问什么，就直截了当地对他说："先生，她死了，就是刚才。"

131. 伯爵无语地回到长凳上坐下。其它人则发出惊呼，并议论起来。但他们的话被打断了，因为又有一队人怒吼着"进军柏林！"的口号走过。

132. 这时，斯泰纳陪着布朗什和布隆来了。4个女人相伴来到娜娜的房间，发现已有几个女人在里边，这会，娜娜的风尘女友几乎到齐了。

133. 在灯光和床幔阴影中的尸体现出一堆灰色，只有那金色的头发依然绚丽。露茜远远地注视着说："自从在欢乐剧院舞台的山洞中见过她之后，我就没再见过她。"其他女人也这样说。

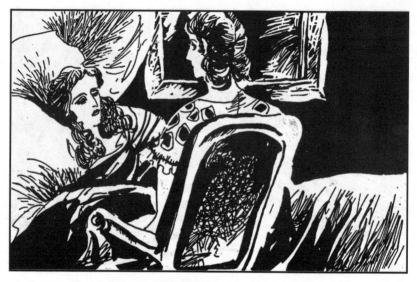

134. 坐在床边的罗丝似从麻木中醒过来，连声说道："啊！她的样子变了，她的样子变了……"

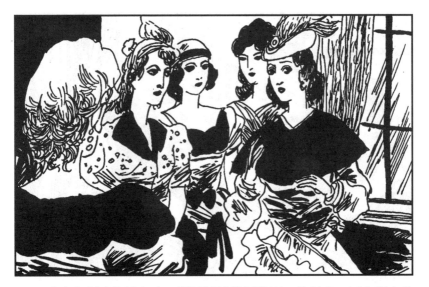

135. 女人们低声议论起来，说娜娜从俄国带回52件行李，还有硕大的宝石和上百万的现金。露茜说："连继承人也死了，那个可怜的小路易根本就不该来到这世上的。"这话引起女人们一阵叹息。

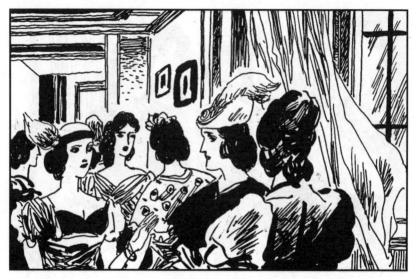

136. "进军柏林！"的口号再次响起，女人们的话题转向国家大事，一致认为那个俾斯麦不是好东西，西蒙娜说："我还算认识他呢，早知这样，真该在他的杯子里放点毒药的。"

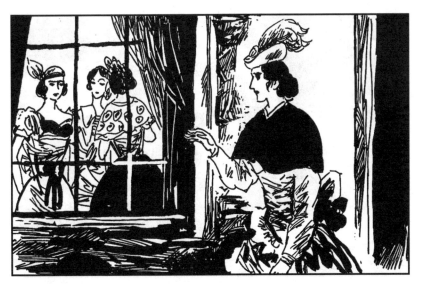

137. 西蒙娜接着又补充说："也许我们的好运气来了，军人都是喜欢寻欢作乐的。"露茜从窗口叫道："认识娜娜的男人都在下面了。我们也该走了。娜娜不再需要我们了。"

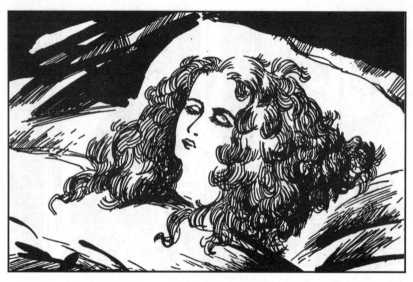

138. 都走了。屋子像个停尸房，爱神正在腐烂。金苍蝇从阴沟里吸取的毒素曾害过许多人，现在却在毒害她自己，腐蚀了她美丽的脸。只有那金色的头发，仍如太阳般围着她。